这一阶段注意不要纠缠于细节的描绘，要重点把握好画面大的形体以及明暗关系。

3.对局部进行深入刻画、塑造　　90分钟

主要任务：在建立大的形体关系并具备一定的空间关系的基础上，对局部进行深入细致的观察、分析、刻画。这是一个非常重要的阶段。这个阶段除了要对五官认真刻画之外，还要对头发、脸部特征进行深入刻画，把握画面的方圆、虚实、强弱、主次等节奏关系，使画面丰富生动起来，并具备一定的表现效果及艺术感染力。

这一阶段刻画的重点在于刻画时既能深入进去，又能跳得出来，时刻注意调整好局部和整体的关系，理清楚对象之间的主次、虚实关系。切忌出现只顾细节描绘而忽略画面整体效果的现象。

4.完成画面的整体调整　　30分钟

主要任务：主要是对画面的一种整体驾驭能力的把握，注意形体、结构、明暗、层次、质感、空间、虚实、主次关系等是否到位，并进行调整。删除不必要的非本质细节，强调重点，强调感觉，力求回到最初的感觉上来，保持画面的生动性，避免板、平、匠、浮的现象存在。

这一阶段应注意多看少画，要看得准确，画得干脆，做到取舍有度，主次分明。

刘花弟于南昌航空大学

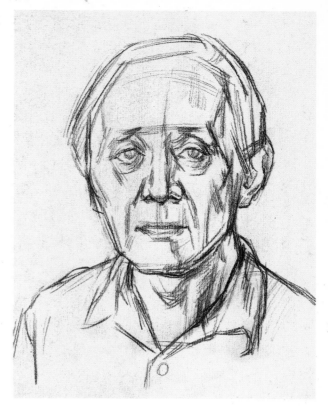

①画前观察和思考画面构图　　15分钟

②肯定头像形体，铺出大体关系　　45分钟

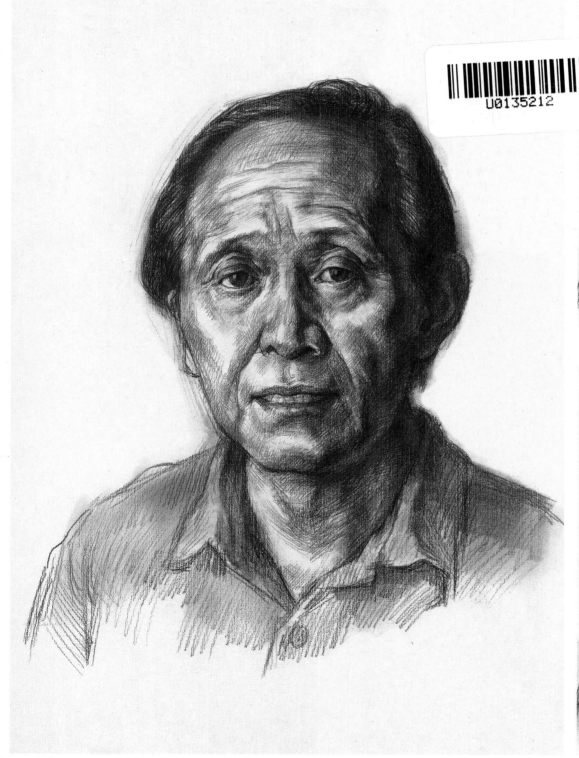

④完成画面的整体调整　　30分钟

③对局部进行深入刻画、塑造　　90分钟

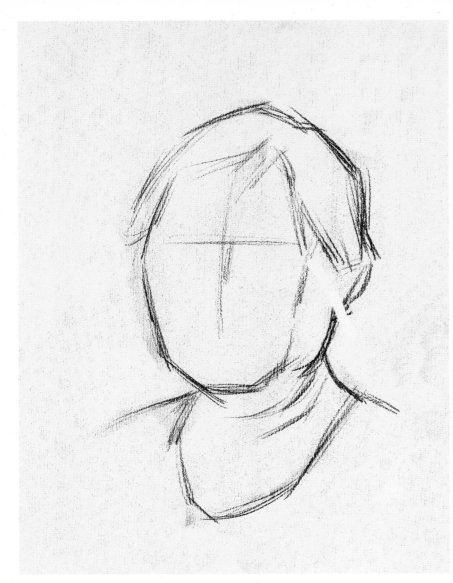

①确定构图，将头部放在适中的位置上

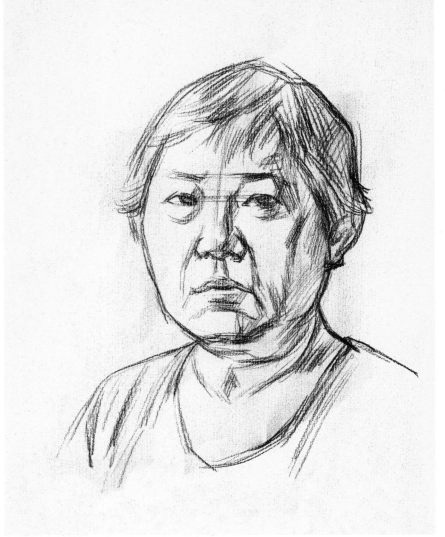

②标出面部五官特征并切出大的转折面

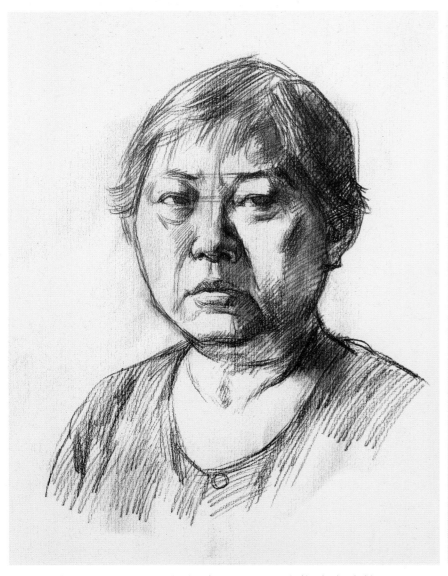

③进一步刻画细节，把握好体积关系和结构的准确性

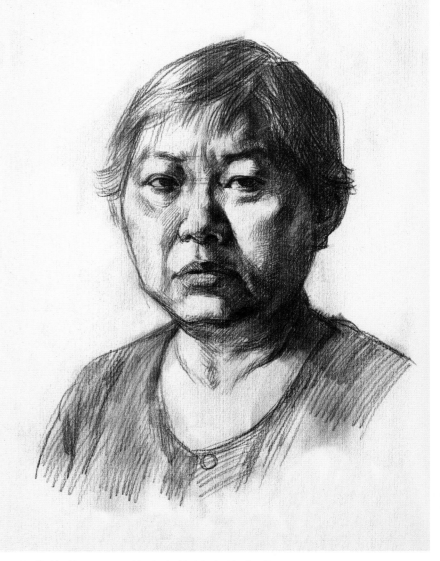

④整体协调画面，着重人物神态的表现

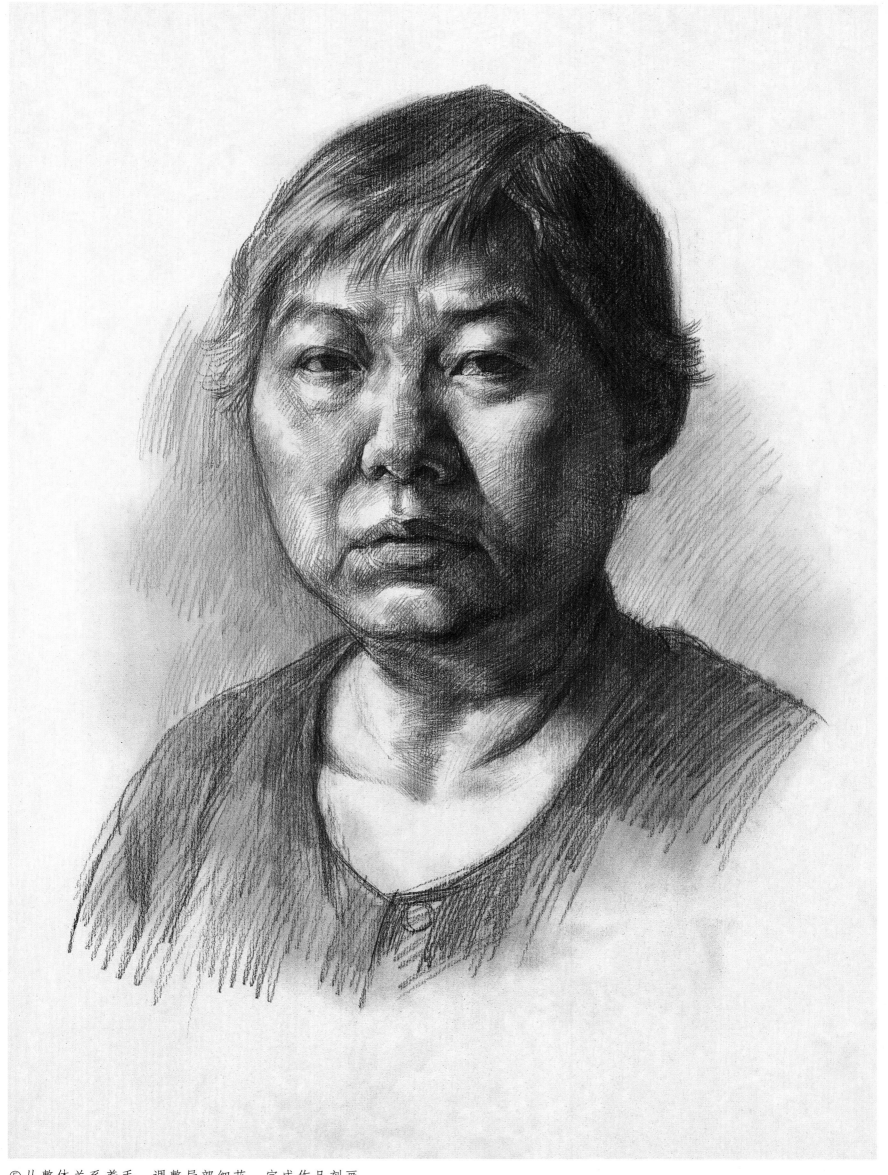

⑤从整体关系着手，调整局部细节，完成作品刻画。

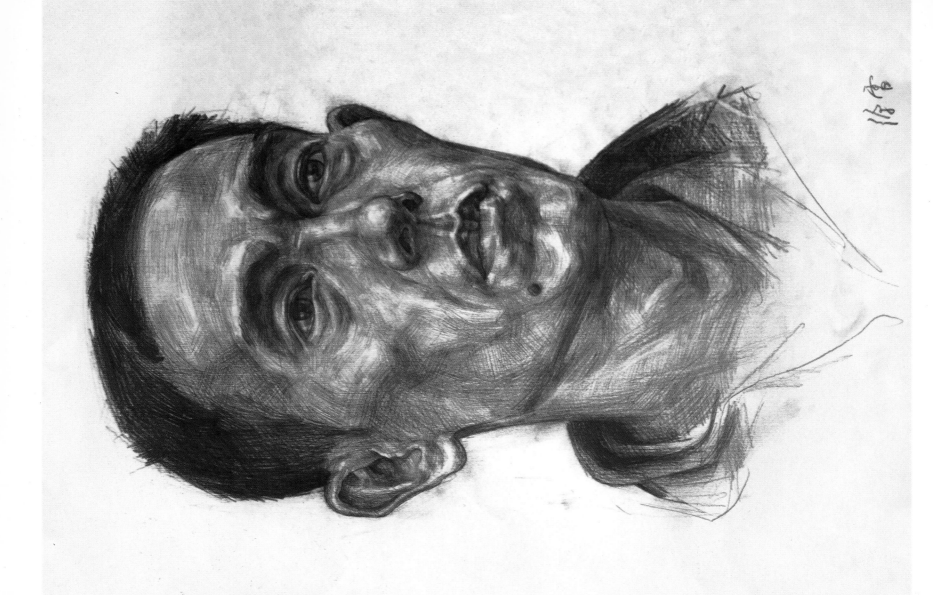
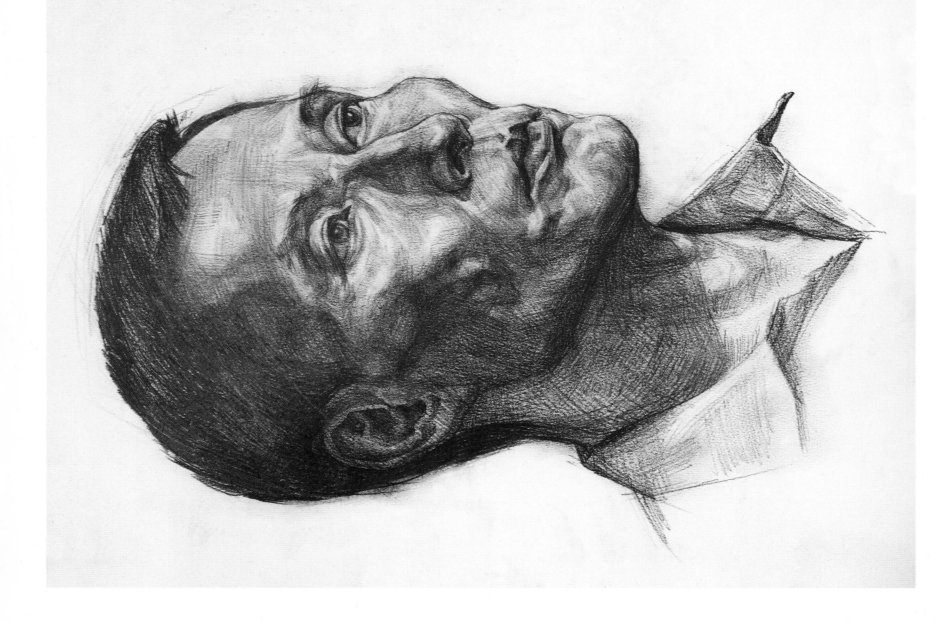

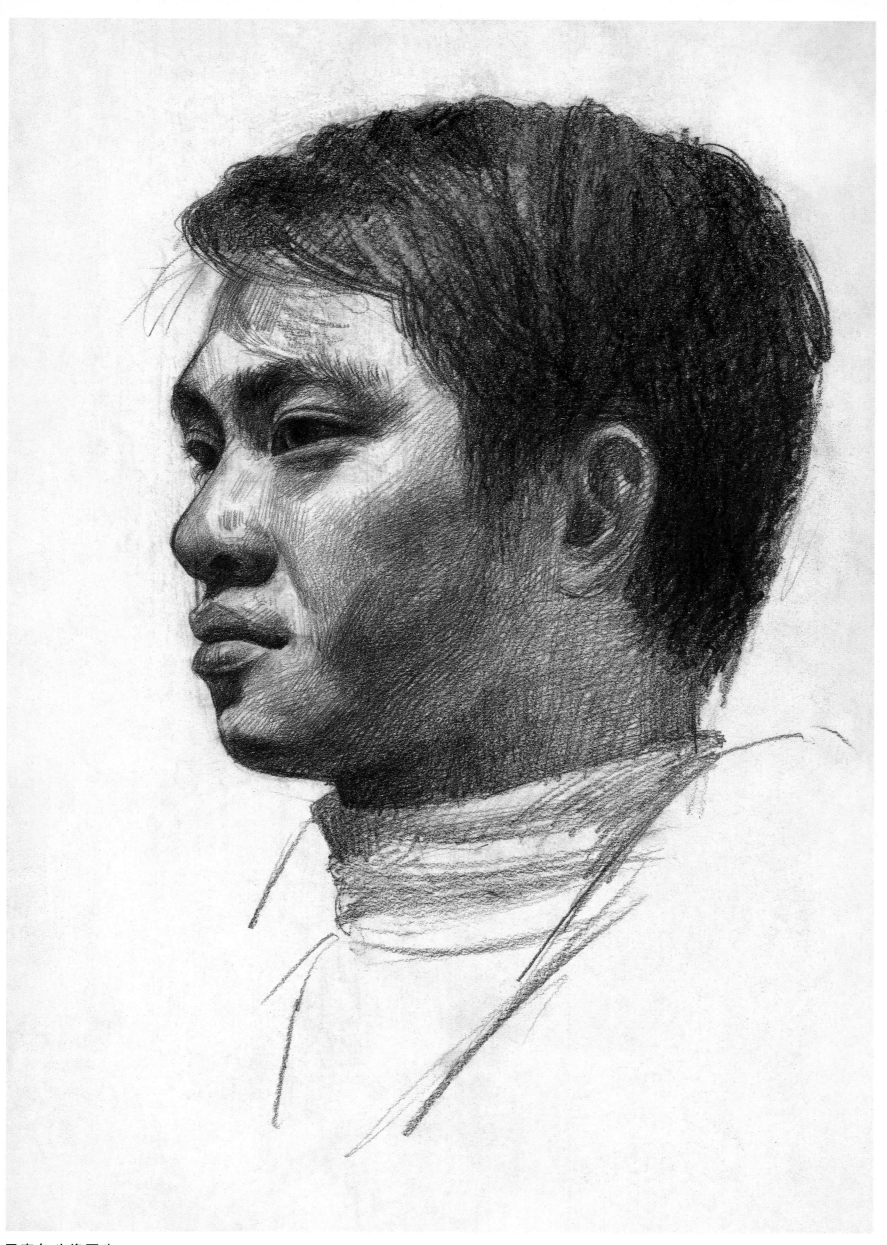

男青年头像写生
点评：该幅作品结构准确，人物形象刻画生动，画面层次分明。

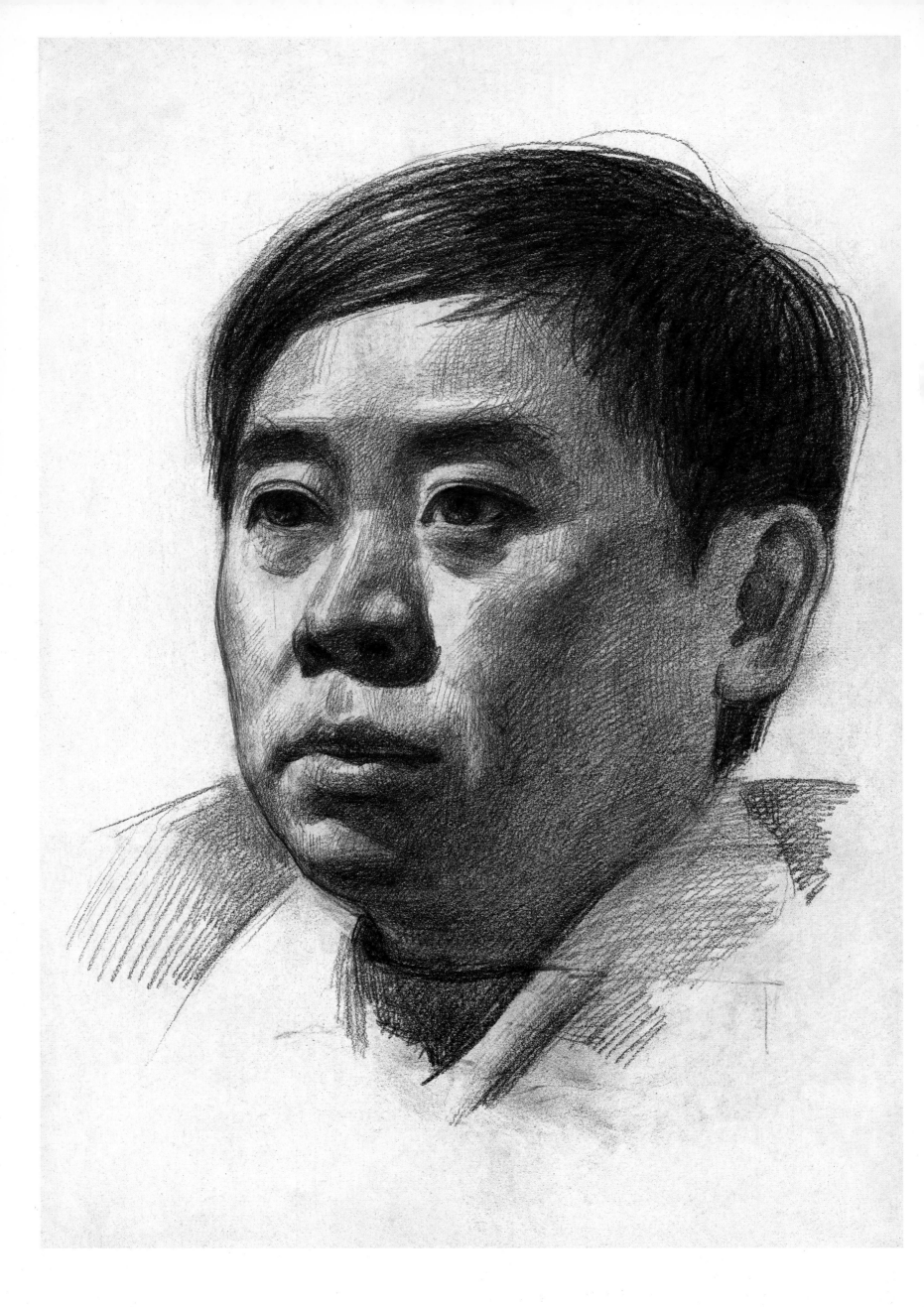

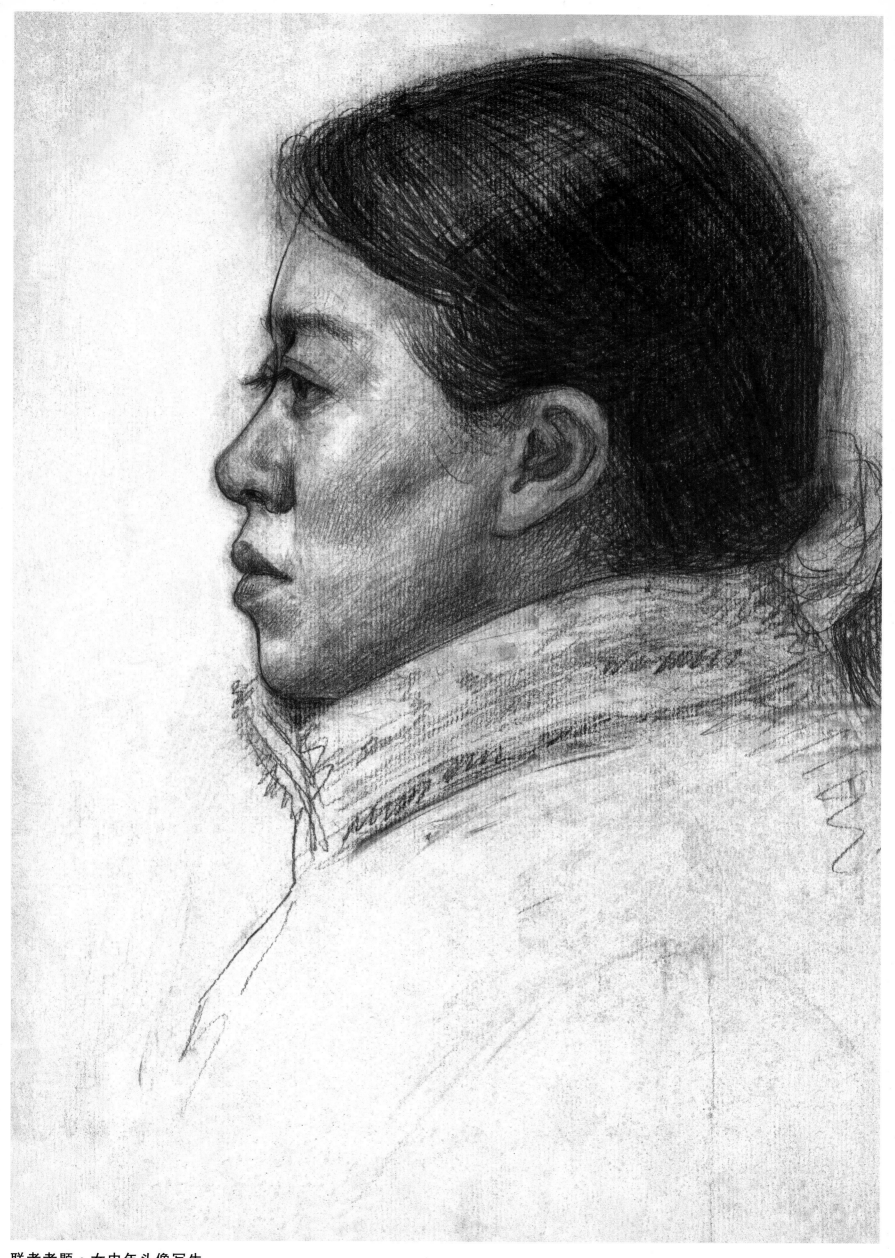

联考考题·女中年头像写生

点评：该幅作品形体准确，用笔简练，虚实处理恰当。

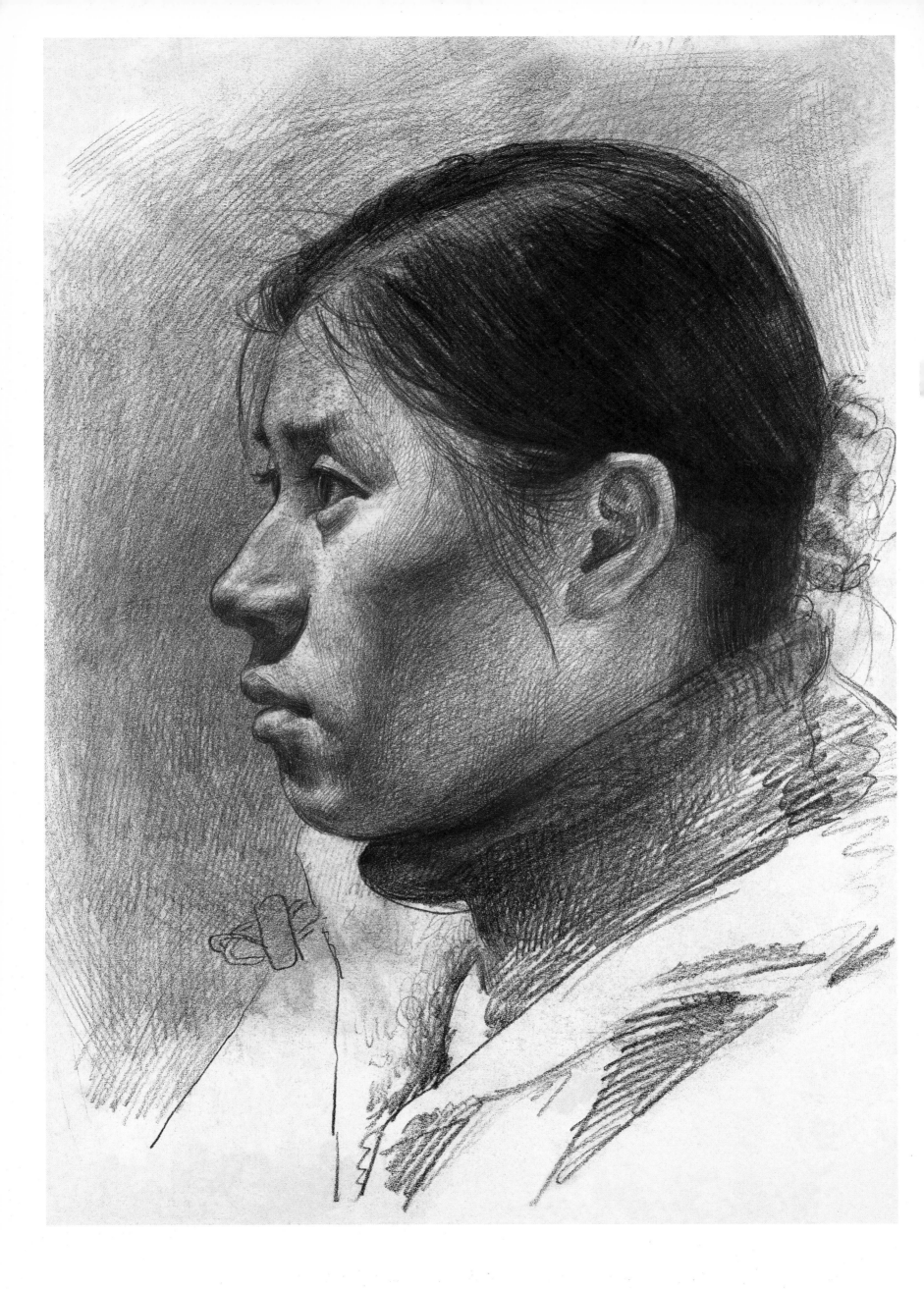

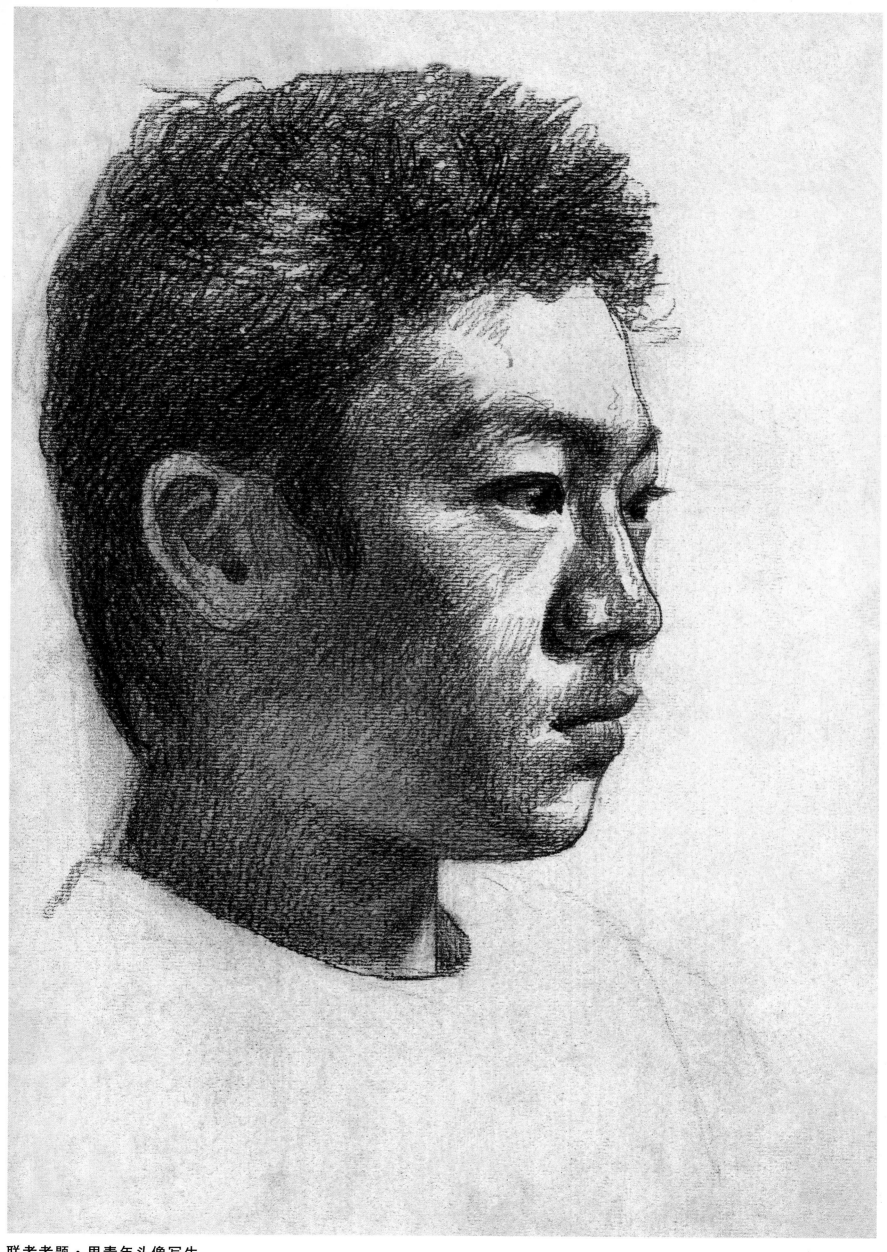

联考考题·男青年头像写生
点评：该幅作品用笔概括、大胆，结构准确，画面黑、白、灰层次分明，虚实关系处理得当。

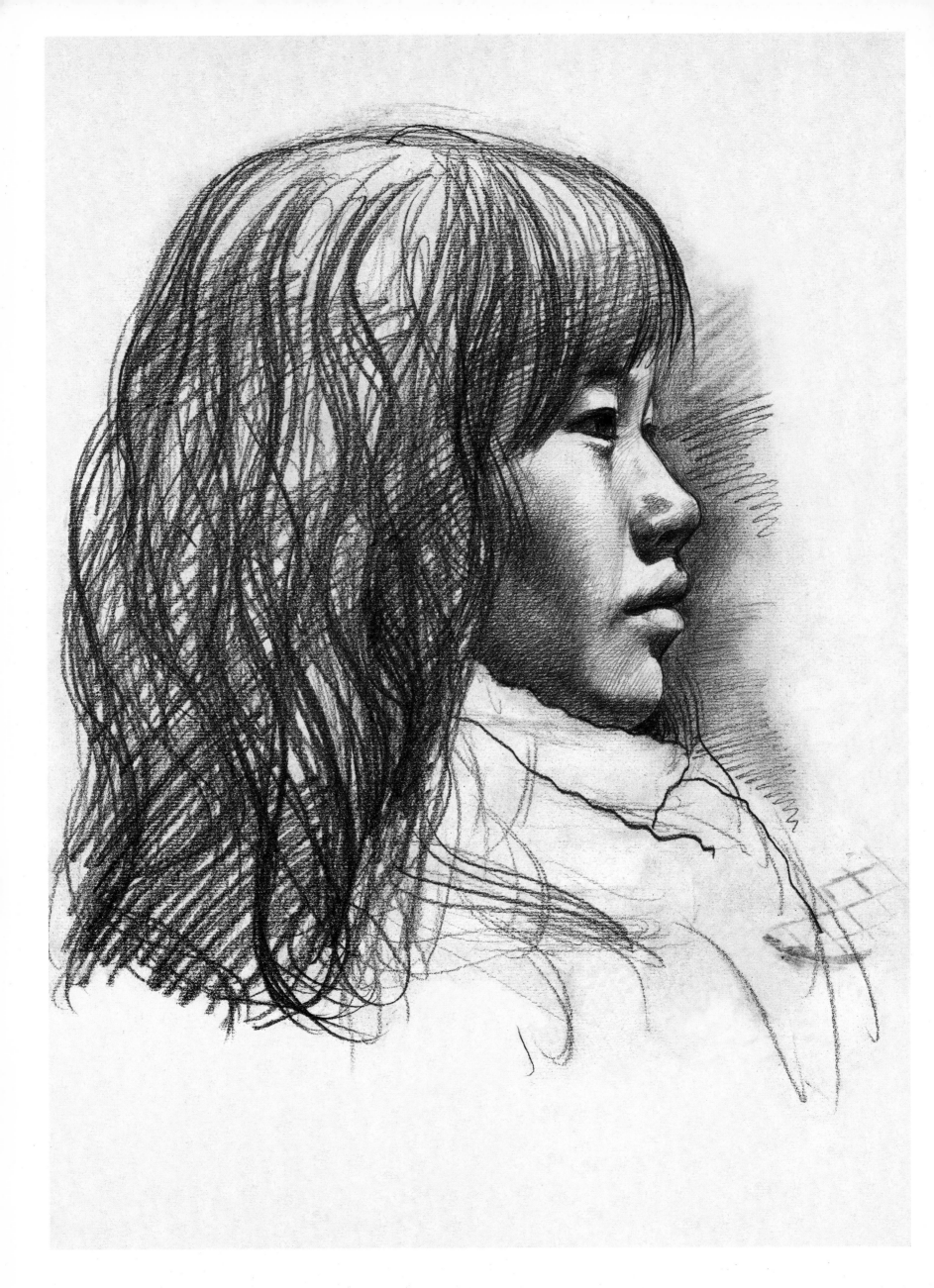

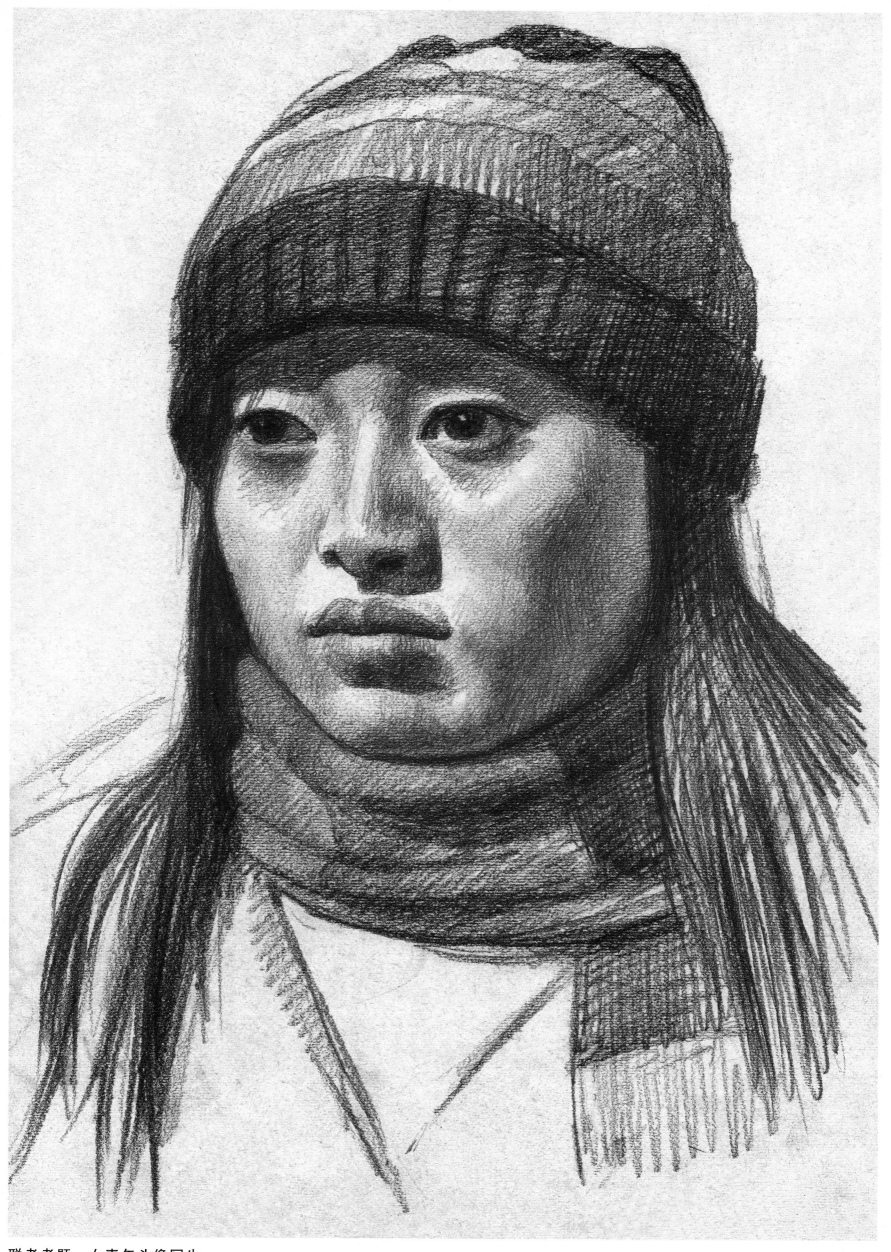

联考考题·女青年头像写生

点评：该幅作品构图合理，画面主次分明，虚实处理得当，头发的处理简洁、概括。

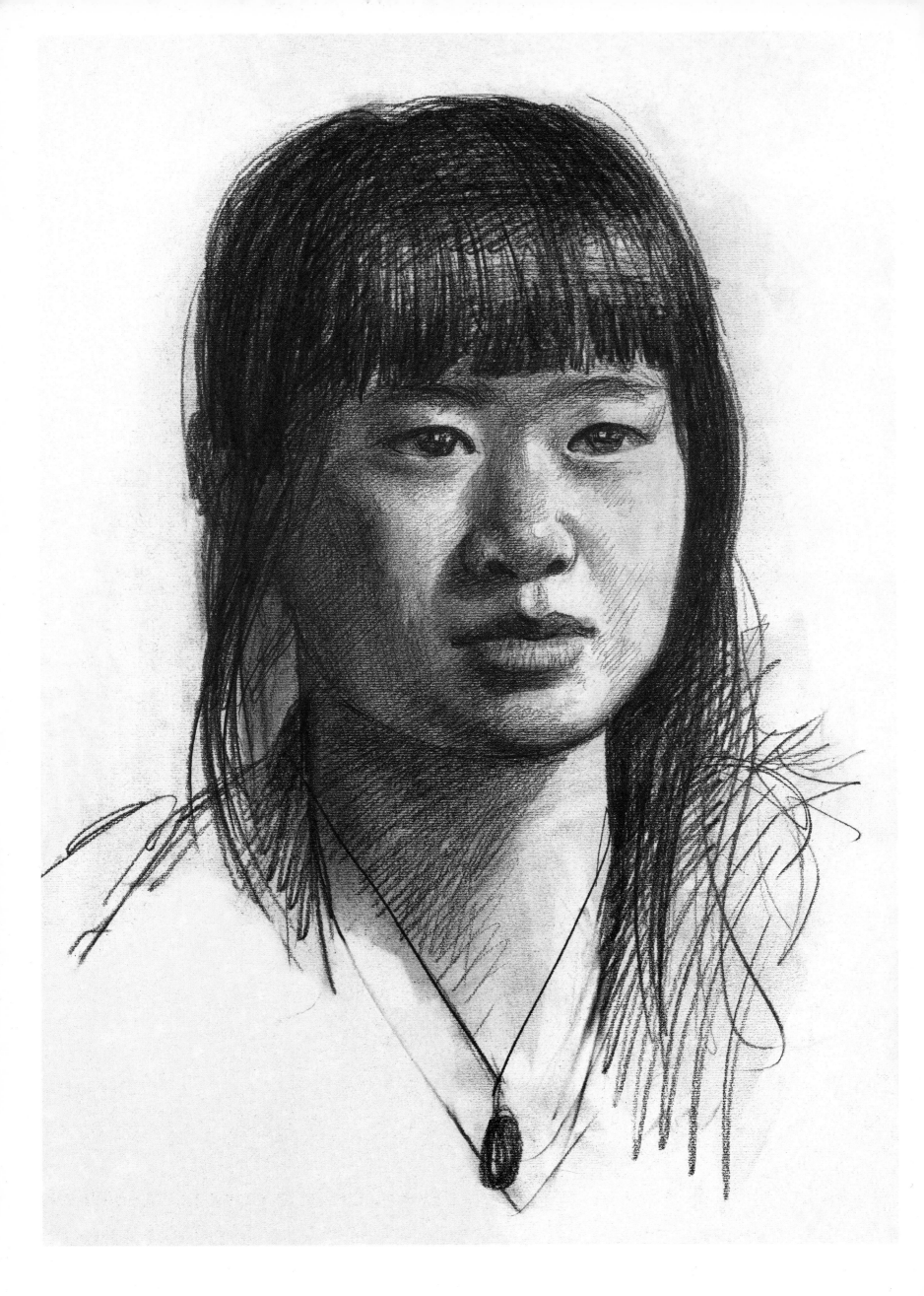

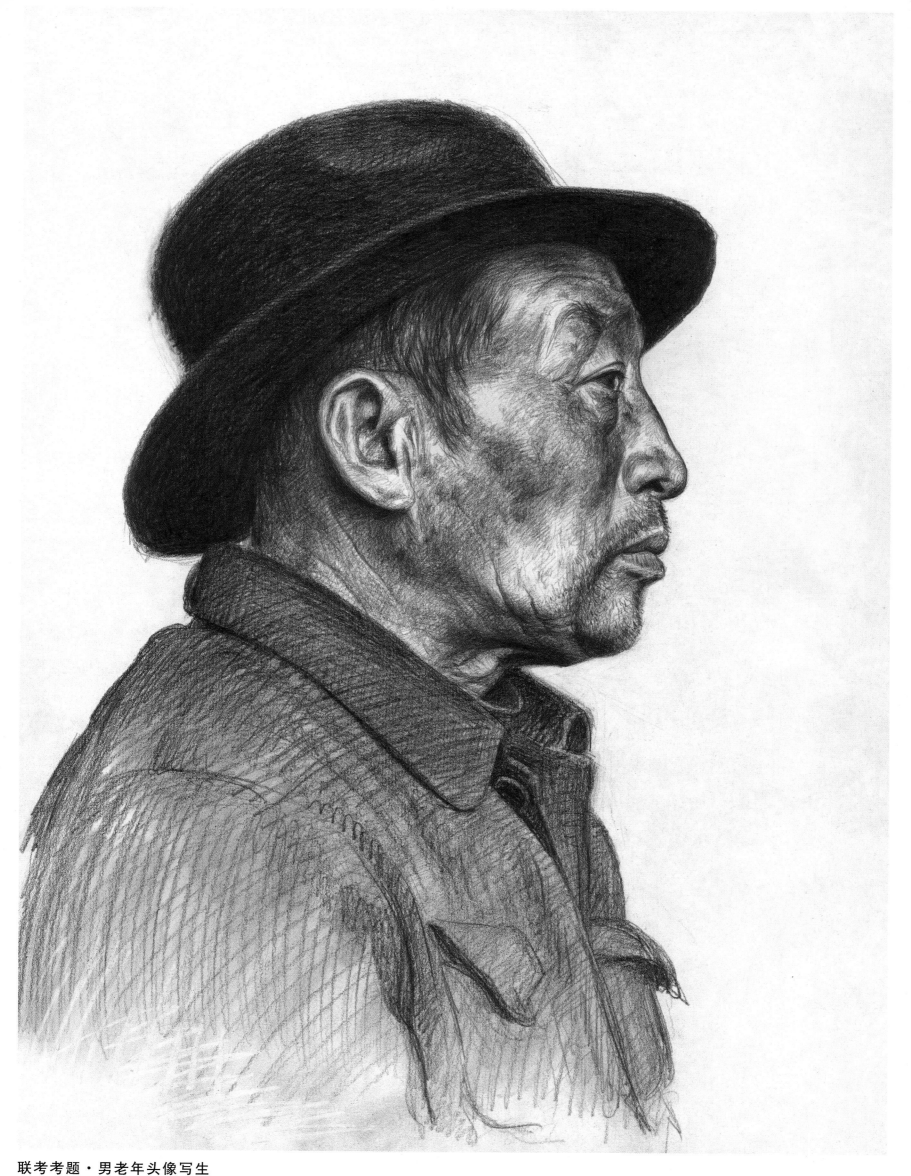

联考考题·男老年头像写生

点评：该幅作品结构准确，用轻松、洗练的笔法深入刻画，画面生动而饱满。体积感强，虚实处理得很好，不失为一幅佳作。

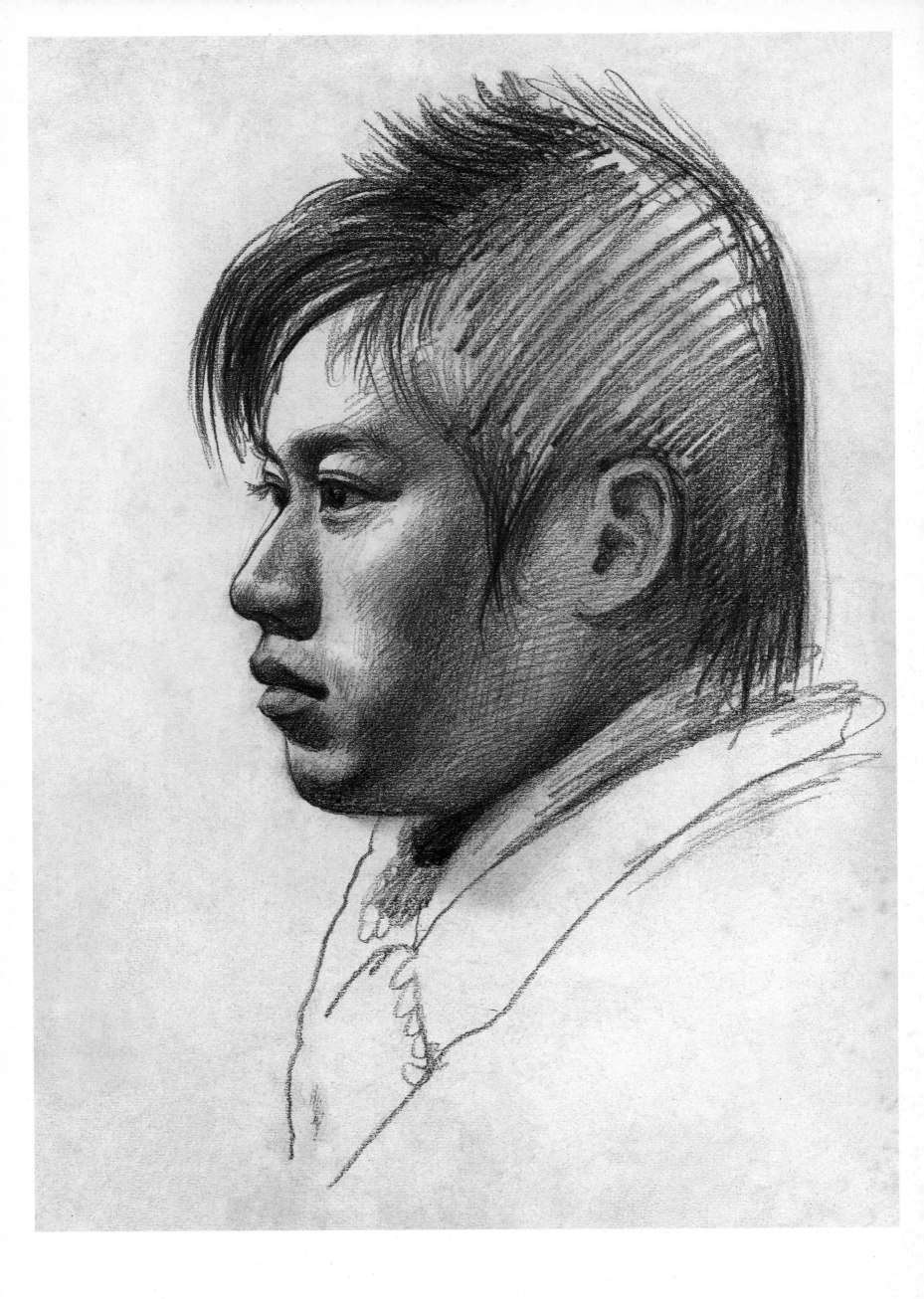

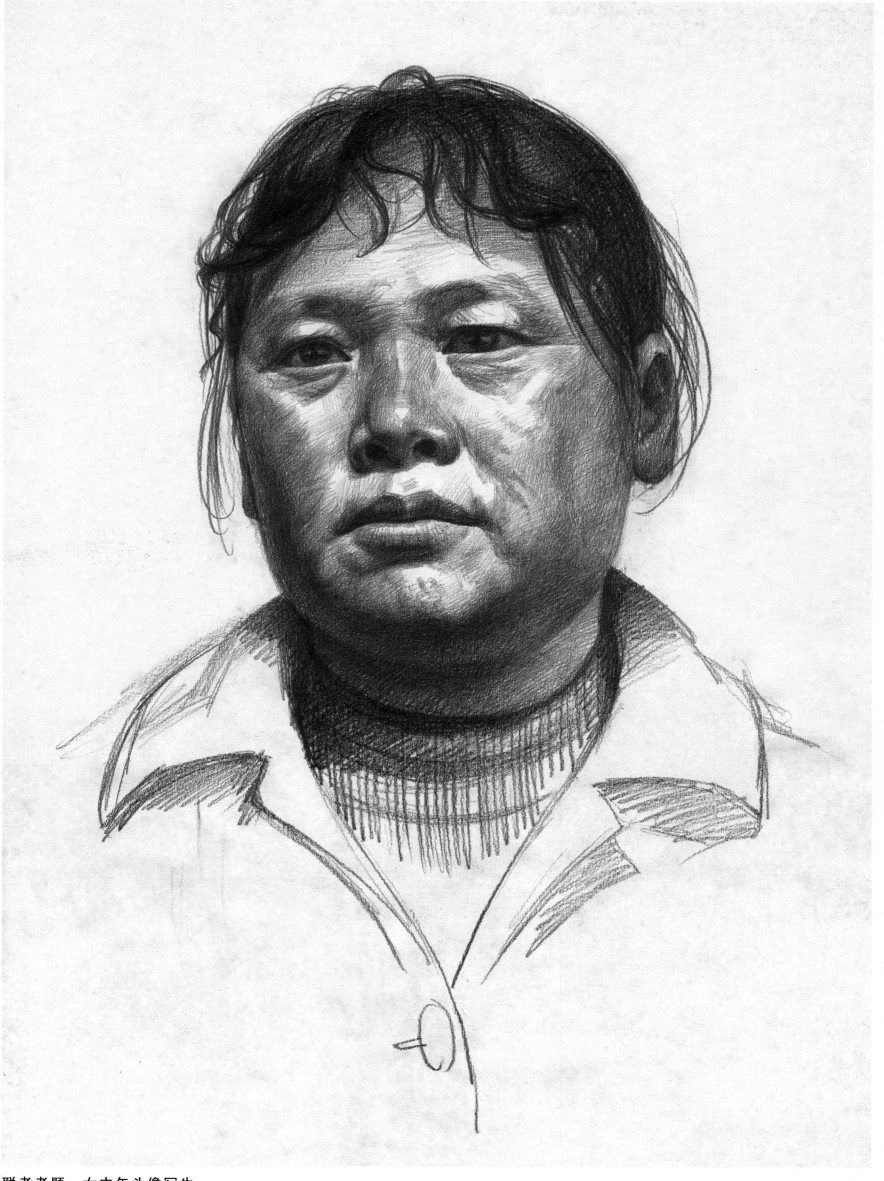

联考考题·女中年头像写生

点评：该幅作品构图恰当，神态刻画自然，头发处理松动，虚实关系处理得很好。

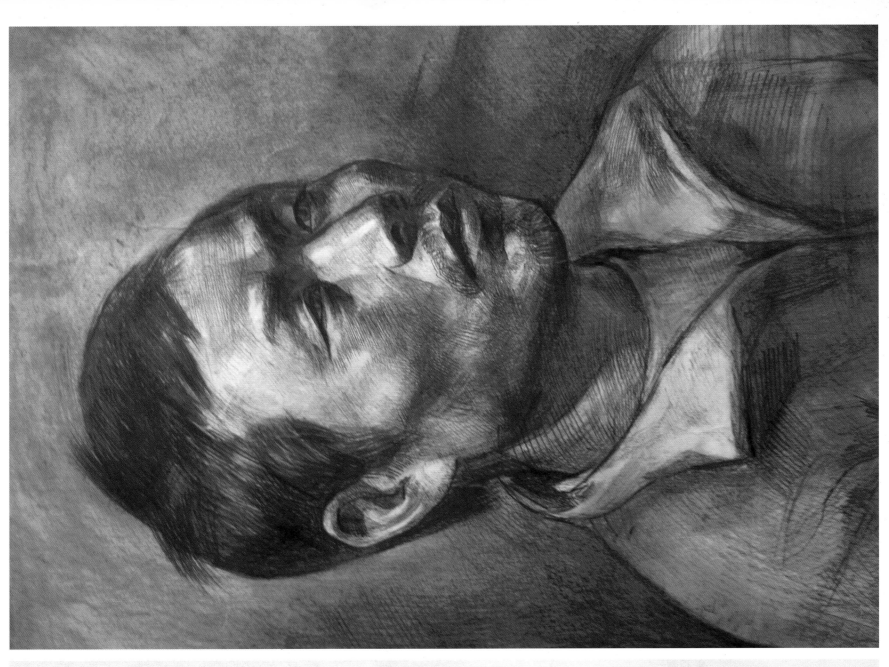
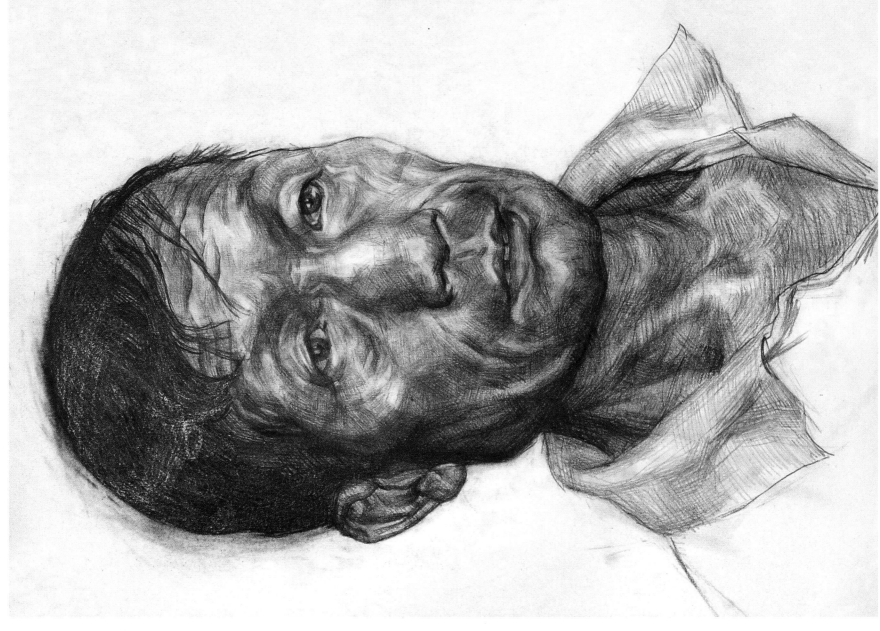

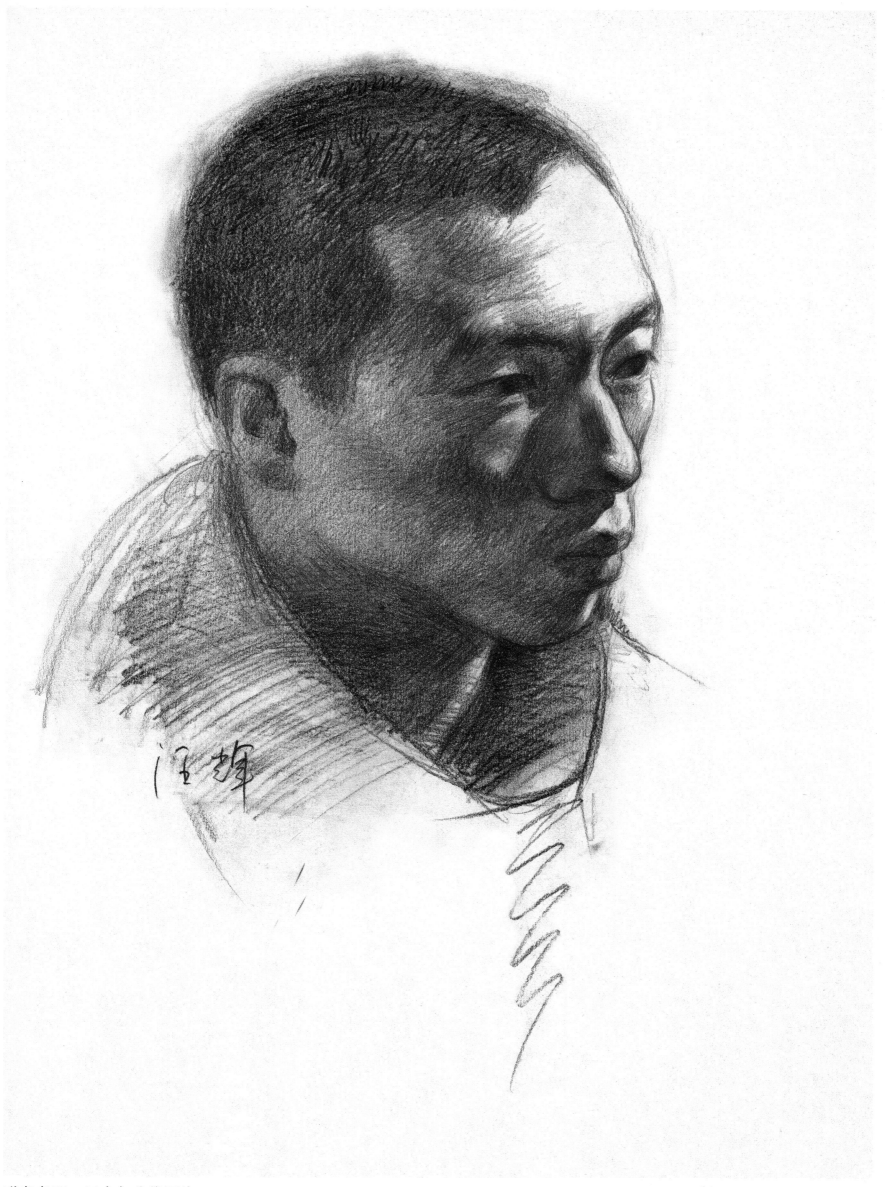

联考考题·男中年头像写生

点评：该幅作品构图新颖，用笔大胆概括，人物形象生动，线面结合的手法处理恰当，大面积暗部处理透明、耐看。

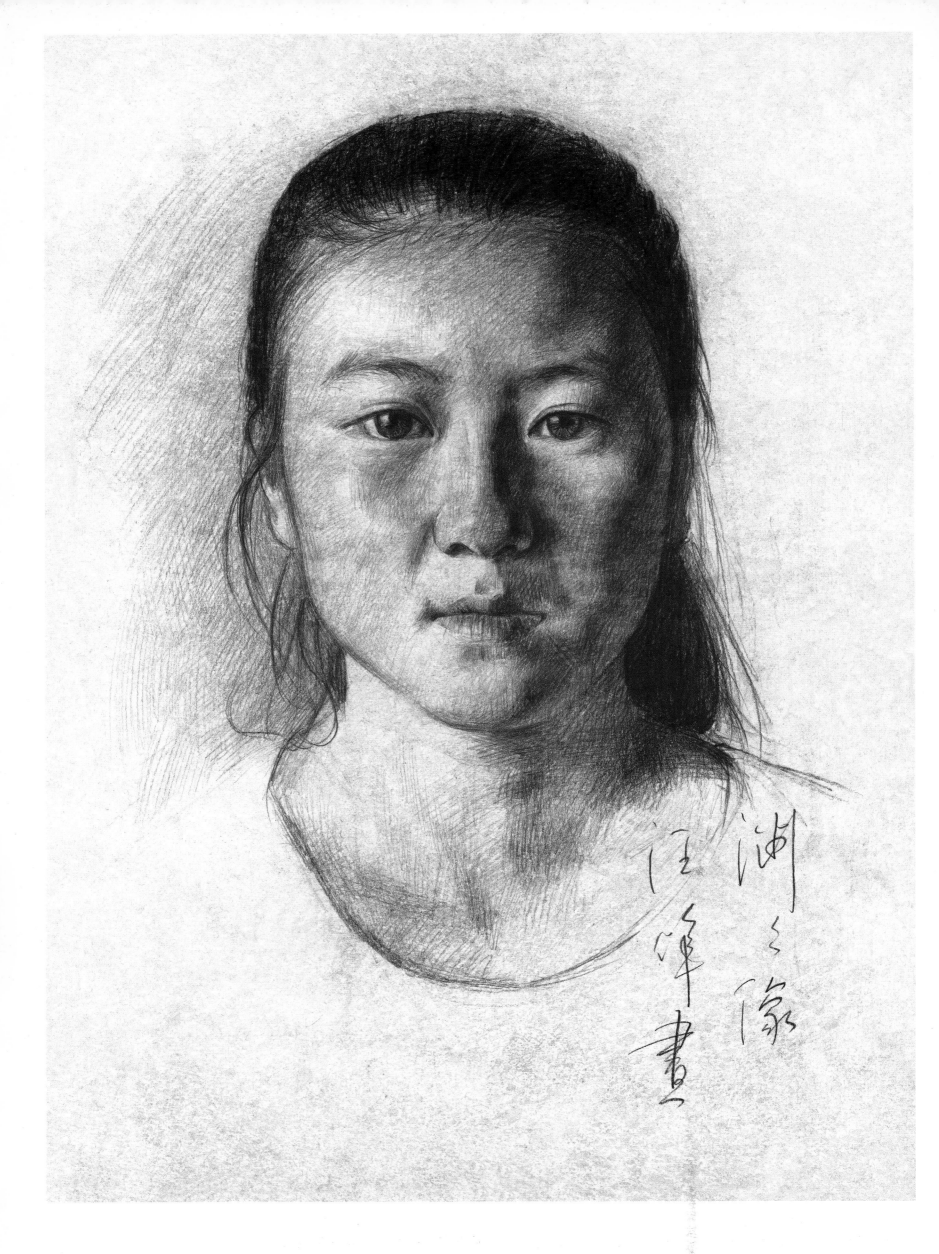

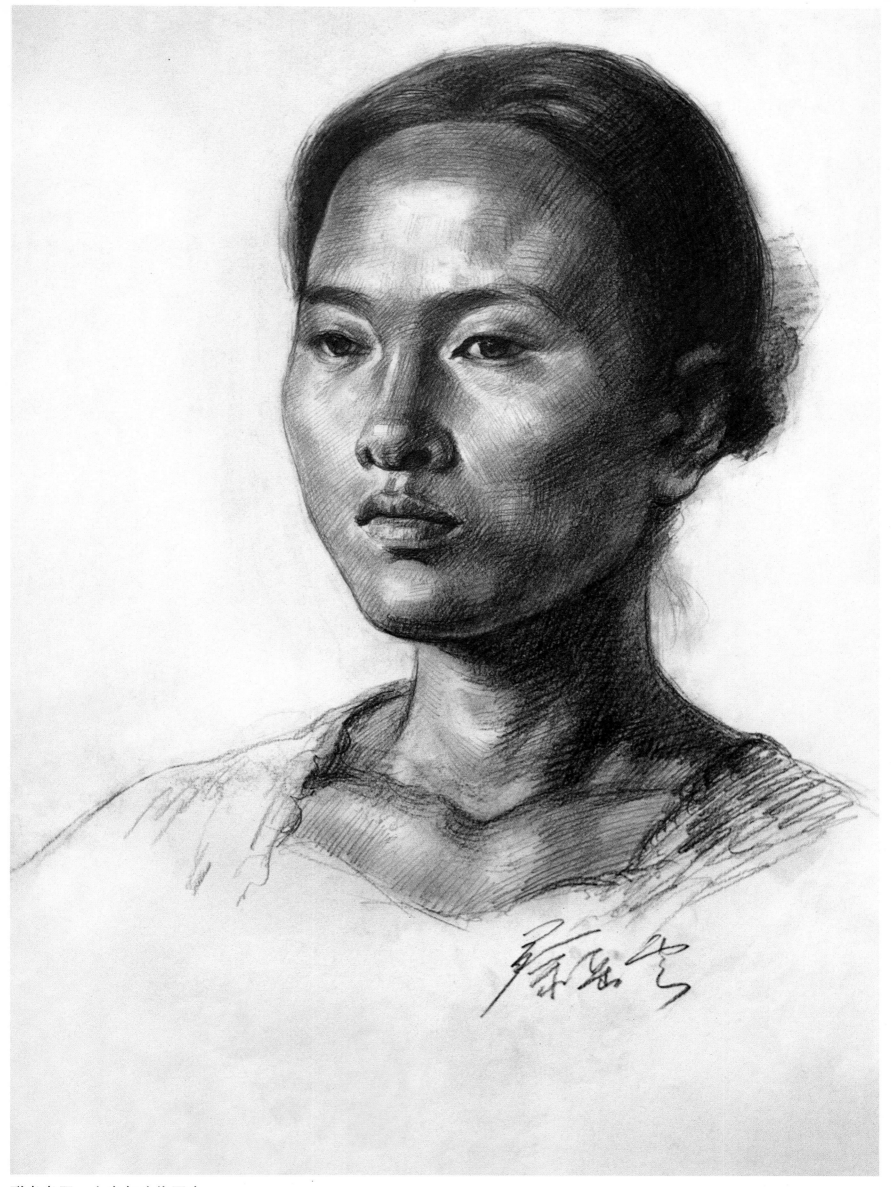

联考考题·女青年头像写生

点评：该幅作品用笔生动而概括，女性神态特征自然而准确。画面主次分明，虚实关系得当。

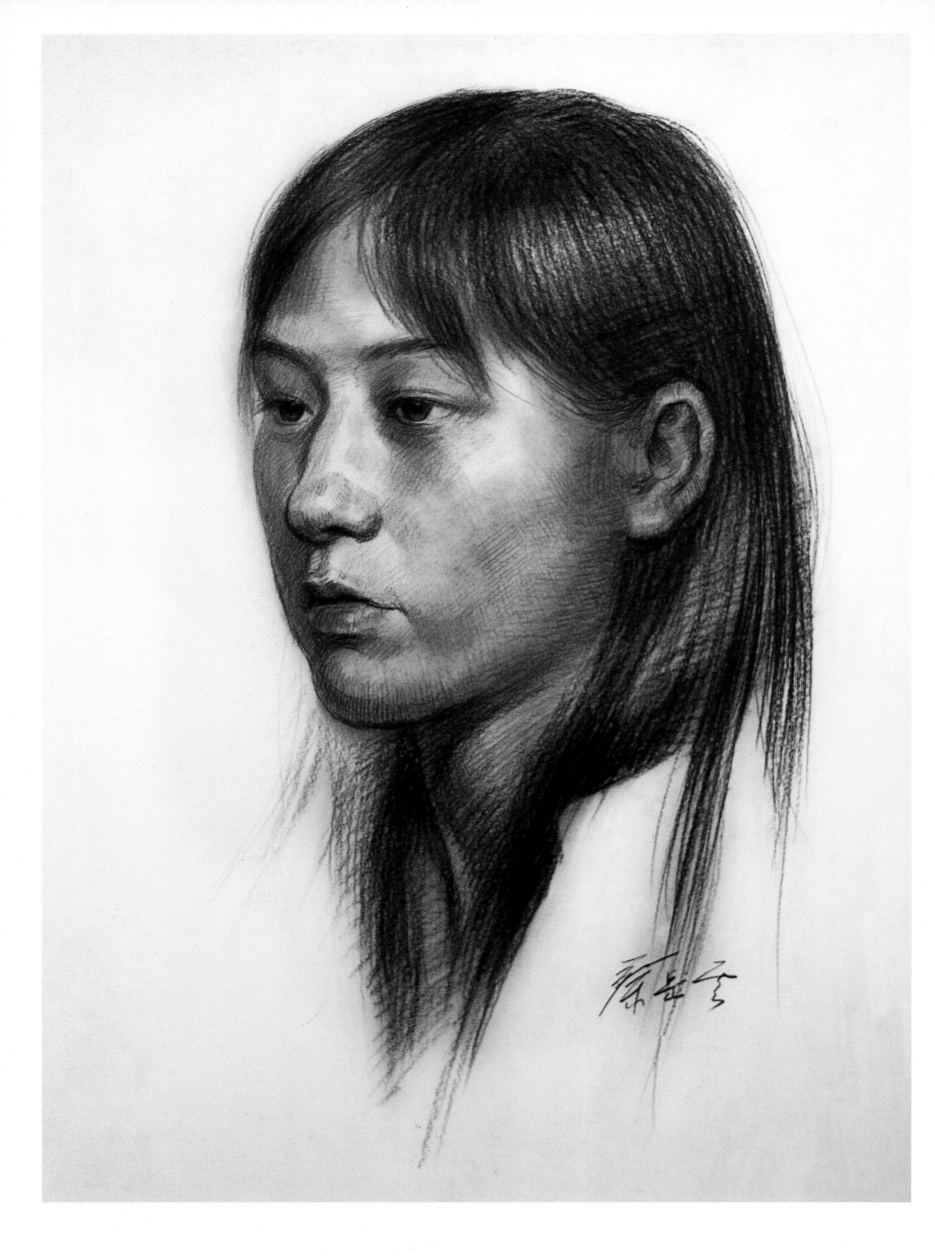

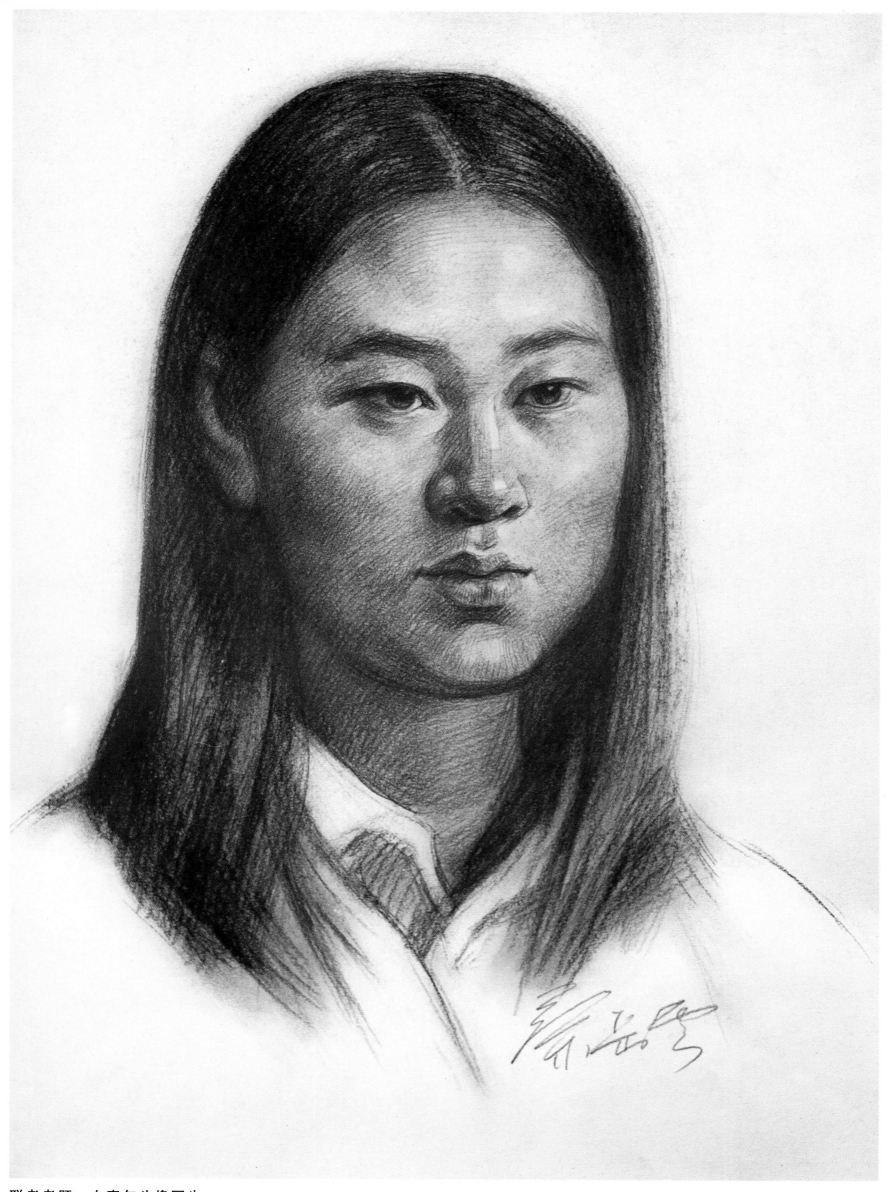

联考考题·女青年头像写生

点评：该幅作品形体准确，用笔松动，层次丰富，神态生动，虚实处理恰当。

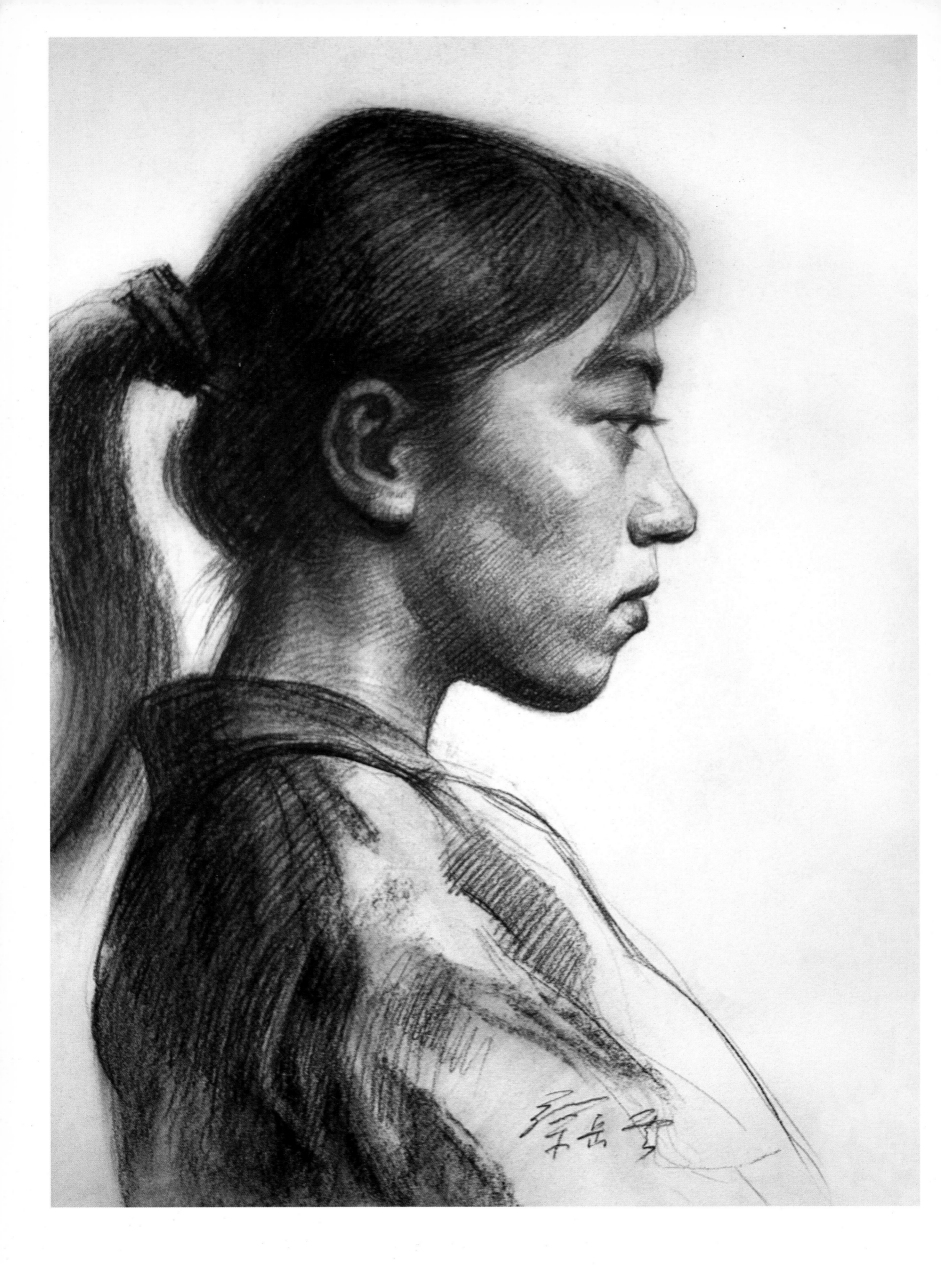

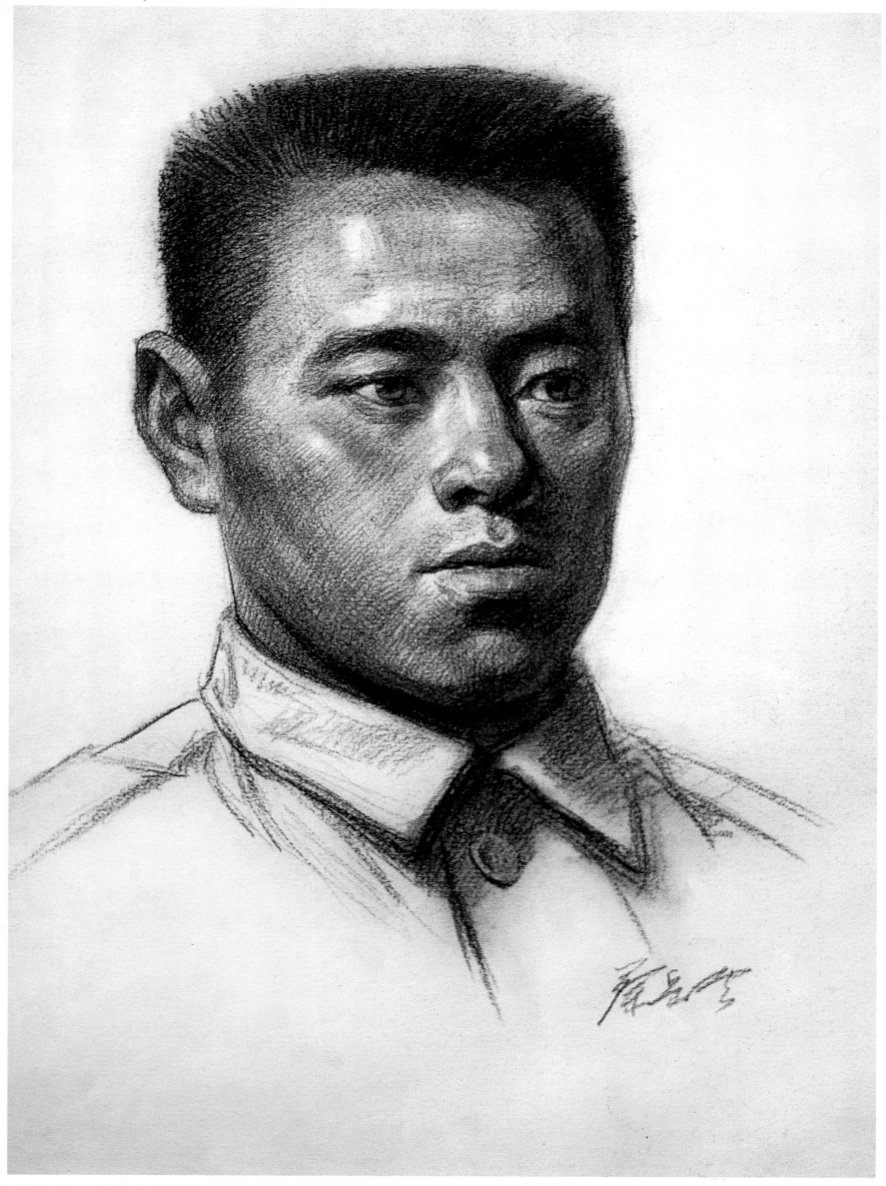

联考考题·男中年头像写生

点评： 该幅作品构图恰当，五官的刻画尤为精彩，注意了头发、面部与耳朵的虚实关系，生动而耐看。

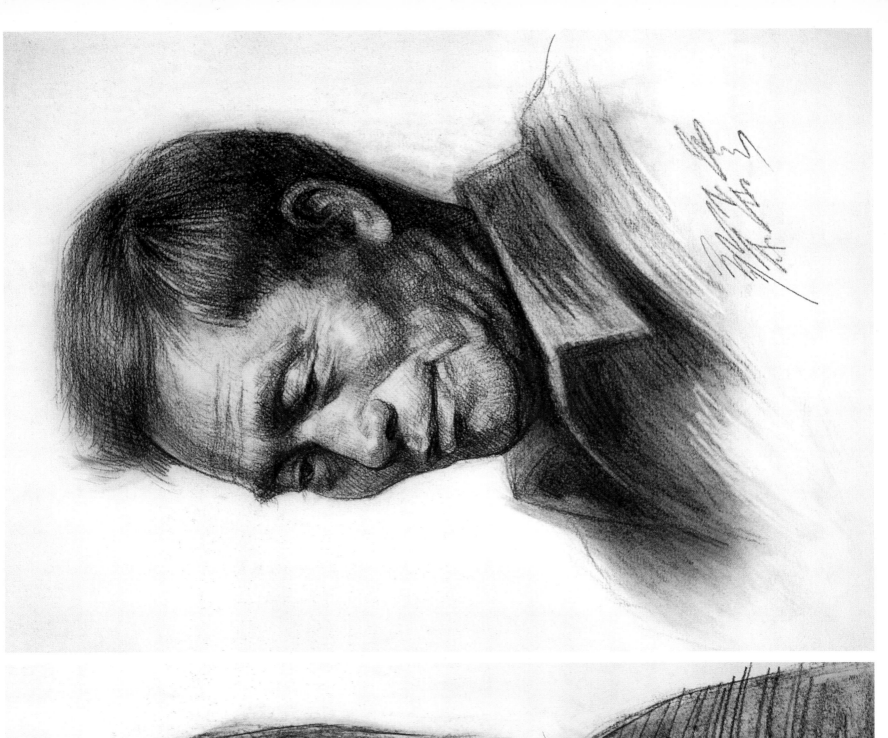
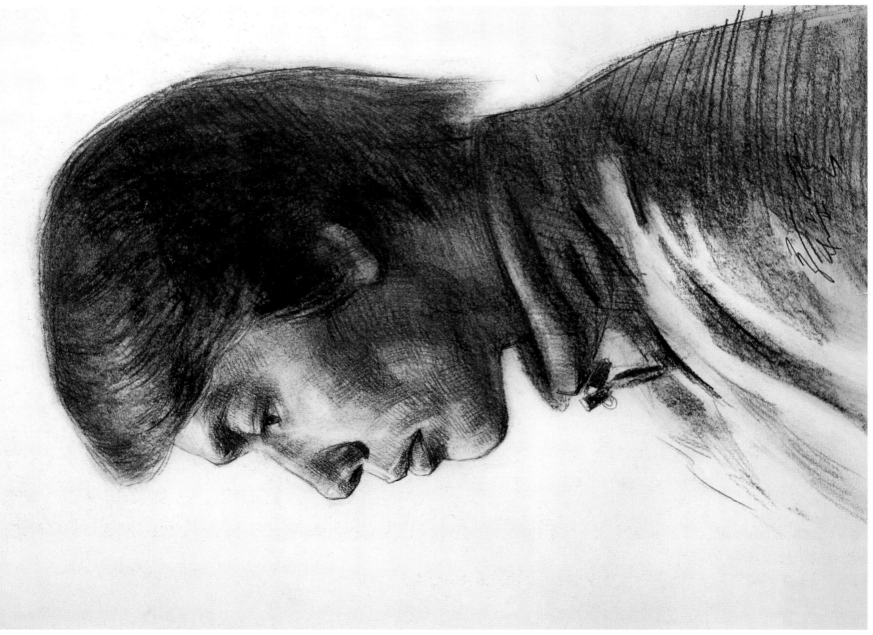

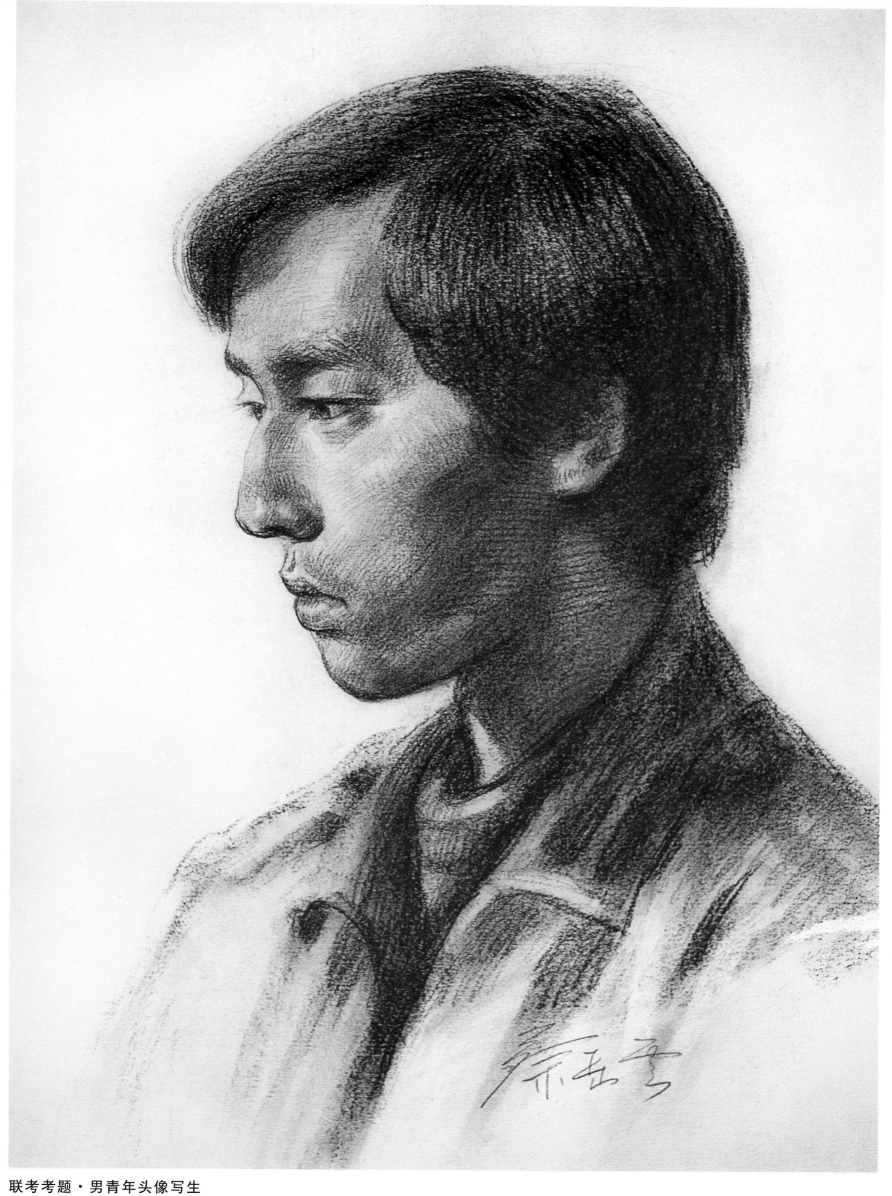

联考考题·男青年头像写生

点评：该幅作品用笔概括，人物形象准确到位，主次关系处理恰当。

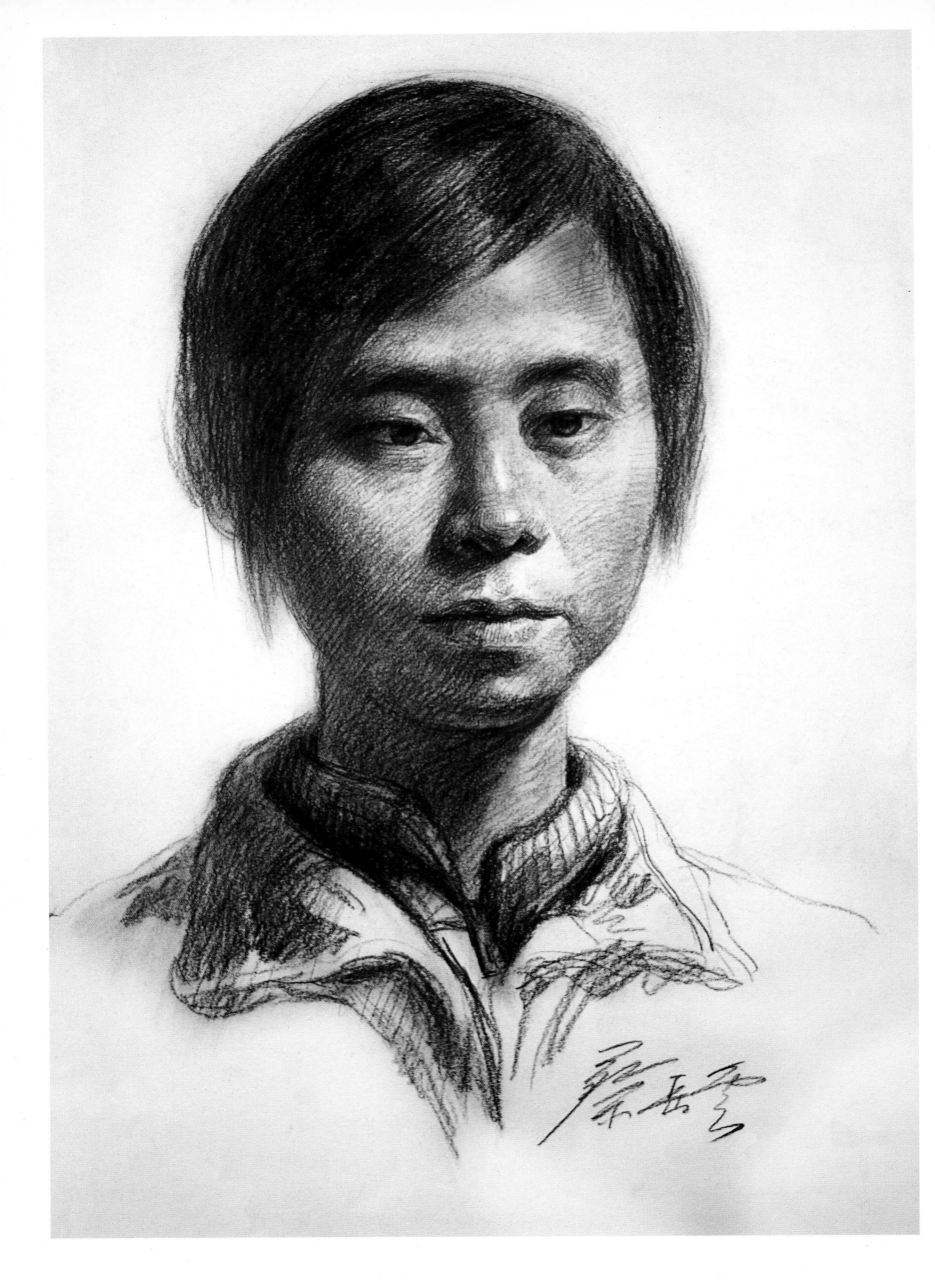

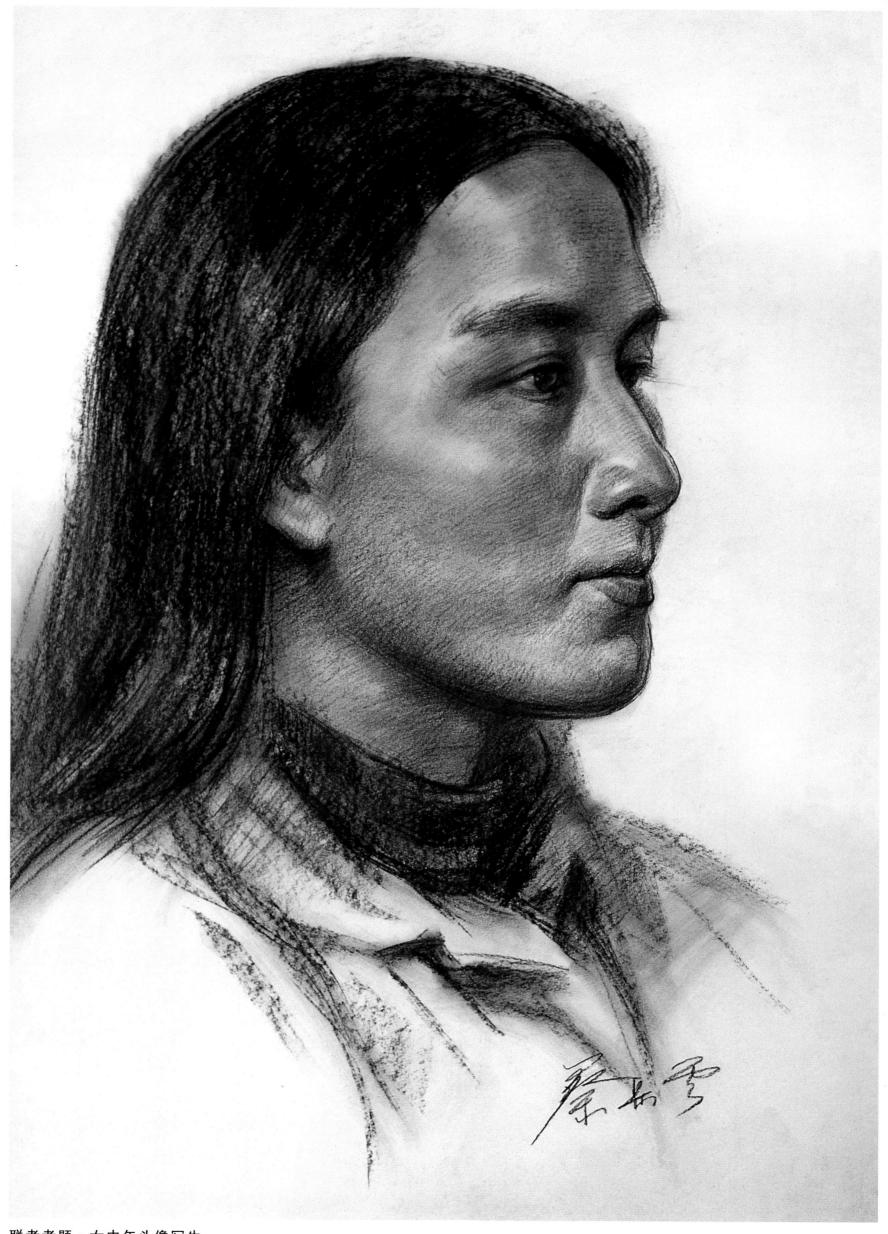

联考考题·女中年头像写生

点评：该幅作品形体准确，层次丰富，用笔概括，虚实关系处理恰当。

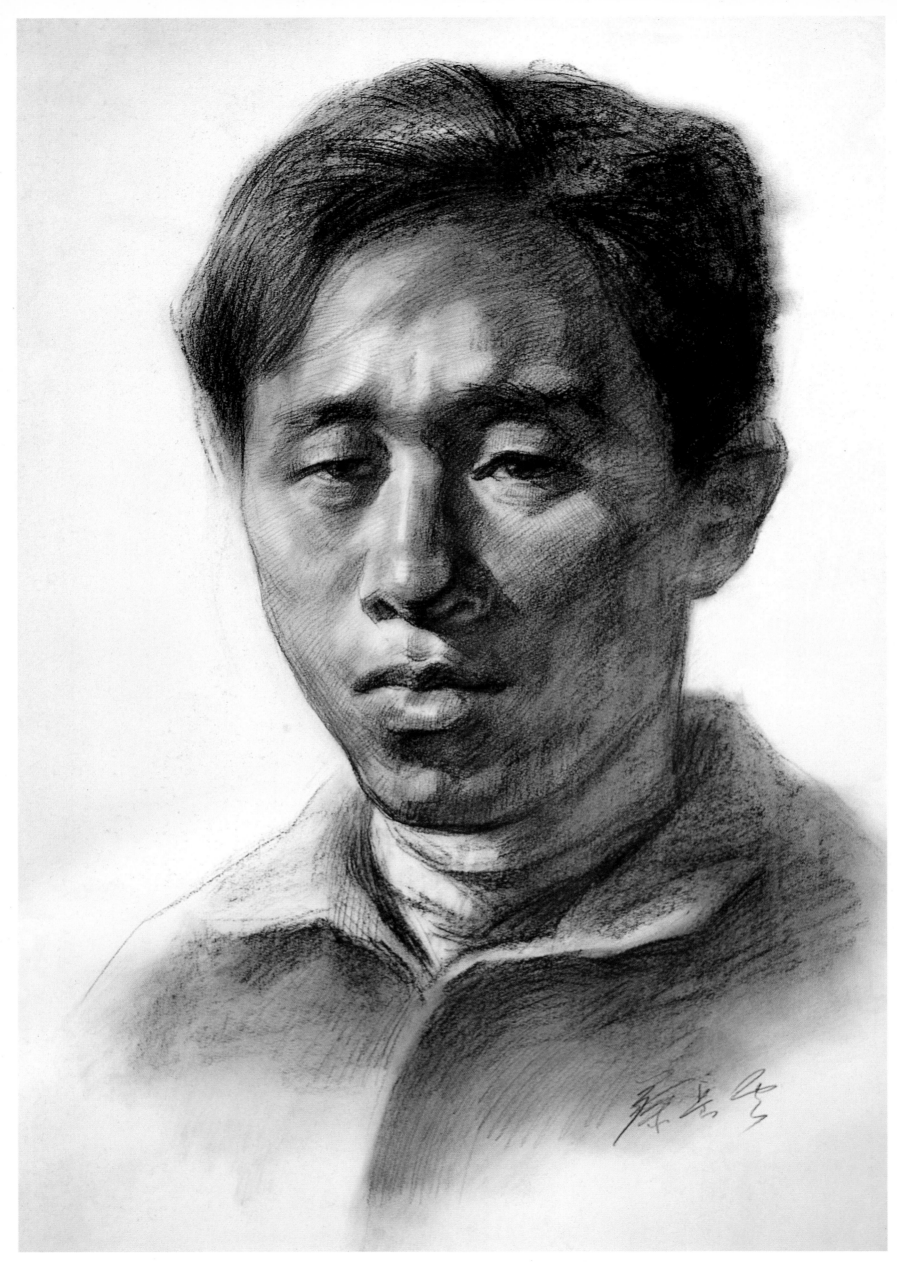

联考考题·男中年头像写生

点评：该幅作品用笔生动、概括，形体关系准确到位，虚实关系处理适宜。